传世碑帖精选

[第二辑·彩色本]

褚遂良雁塔圣教序

墨点字帖/编写

长江出版传媒

湖北美术出版社

U0122402

有奖问卷

前言

褚遂良（五九六—六五九），字登善，初唐四大书家之一，杭州钱塘（今浙江杭州）人，祖籍阳翟（今河南禹州）。贞观初任秘书省秘书郎，后历官谏议大夫，黄门侍郎。因敢于直谏，颇得唐太宗李世民的信任，以致任命他和长孙无忌共同为顾命大臣辅佐唐高宗，后因反对废王皇后而立昭仪武则天，一再被贬，最后卒于爱州（今越南清华西北）。

褚遂良书法早年学虞世南，后上溯王羲之。其楷书点画瘦劲，用笔精细流畅，结体萧散多姿，格调古雅。《雁塔圣教序》又称《慈恩寺圣教序》，唐永徽四年（六五三）立，共二石，现存西安慈恩寺大雁塔底层，分立塔门之东、西龛，东龛内为唐太宗撰写的《大唐三藏圣教序》，共二十一行，行四十二字；西龛内为唐高宗撰写的《大唐皇帝述三藏圣教记》，共二十行，行四十字。二石均由褚遂良书，万文韶刻石。

此碑为褚遂良楷书代表作之一，对后世影响甚大。历代学褚书者，都以此碑为最佳范本。

大唐三藏聖敎序

太宗文皇帝製

蓋聞二儀有象顯

覆載以含生四時

無形潛寒暑以化

物是以窺天鑒地

庸愚皆識其端明

陰洞陽賢哲罕窮

其數。然而天地苞乎陰陽而易識者。以其有象也。陰陽處乎天地而難窮

其數然而天地苞

乎陰陽而易識者

以其有象也陰陽

處乎天地而難窮

者。以其无形也。故知象显可征。虽愚不惑。形潜莫睹。在智犹迷。况乎佛道

智猶迷況乎佛道

不惑形潛莫覩在

知象顯可徵雖愚

者以其無形也故

崇虚。乘幽控寂。弘济万品。典御十方。举威灵而无上。抑神力而无下。大之

崇虚乘幽控寂弘

济万品典御十方

举威灵而无上抑

神力而无下大之

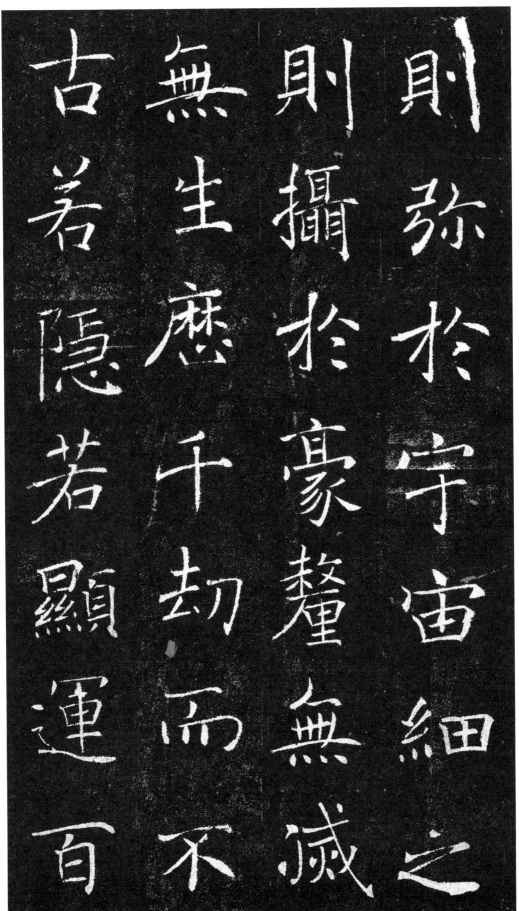

則弥於宇宙細之
則攝於豪釐無減
無生歷千劫而不
古若隱若顯運百

福而长今。妙道凝玄。遵之莫知其际。法流湛寂。挹之莫测其源。故知蠢蠢

福而長今妙道凝

玄遵之莫知其際

法流湛寂挹之莫

測其源故知蠢蠢

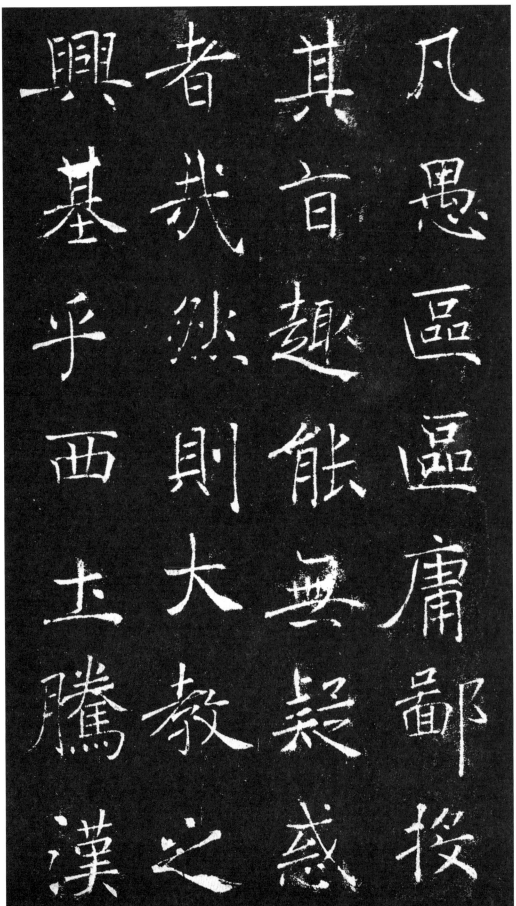

凡愚。区区庸鄙。投其旨趣。能无疑惑者哉。然则大教之兴。基平西土。腾汉

庭而皎梦。照东域而流慈。昔者分形分迹之时。言未驰而成化。当常现常

庭而皎梦照東域

而流慈昔者分形

分蹟之時言未馳

而成化當常現常

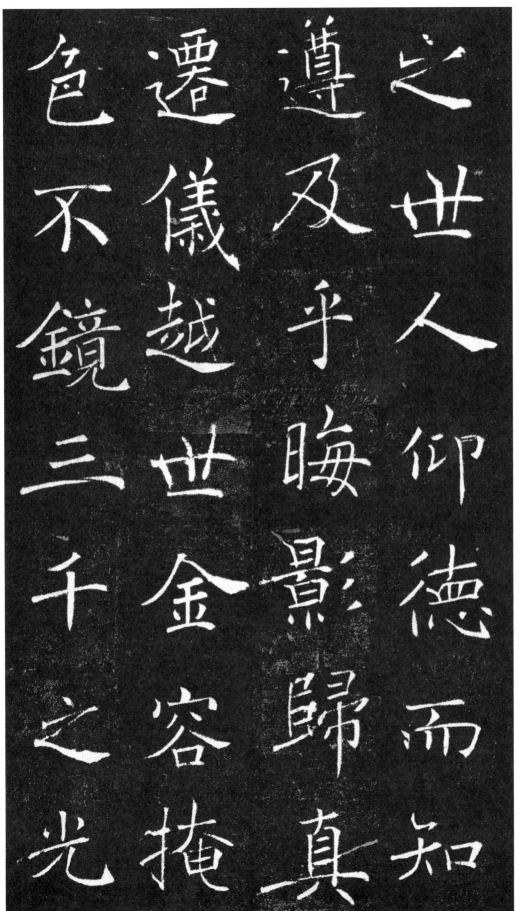

之世。人仰德而知遵。及乎晦影归真。迁仪越世。金容掩色。不镜三千之光。

之世人仰德而知遵及乎晦影歸真遷儀越世金容掩色不鏡三千之光

麗象開圖空端四

八之相於是微言

廣被拯含類於

途遺訓遐宣導羣

丽象开图。空端四八之相。於是微言广被。拯含类於三途。遗训遐宣。导群

正於焉纷

指歸曲學易遵邪

教難仰莫能一其

生於十地然而真

空有之論。或習俗
而是非大小之乘。
泫時而隆替有玄
奘法師者。法門之

領袖也幼懷貞敏

契早悟三空之心長

之行神情先苞四忍

松風水月未

领袖也。幼怀贞敏。早悟三空之心。长契神情。先苞四忍之行。松风水月。未

之比其清華仙露
明珠讵能方其朗
潤故以智通无累
神測未形超六塵

而迥出。只千古而无对。凝心内境。悲正法之陵迟。栖虑玄门。慨深文之讹

玄門慨深
正法之陵遲棲慮
無對凝心內境悲
而迥出隻千古而

谬。思欲分条析理。广彼前闻。截伪续真。开兹后学。是以翘心净土。往游西

謬　思　欲　條　析　理

廣　彼　前　聞　截　偽　續

真　開　茲　後　學　是　以

翹　心　淨　土　往　遊　西

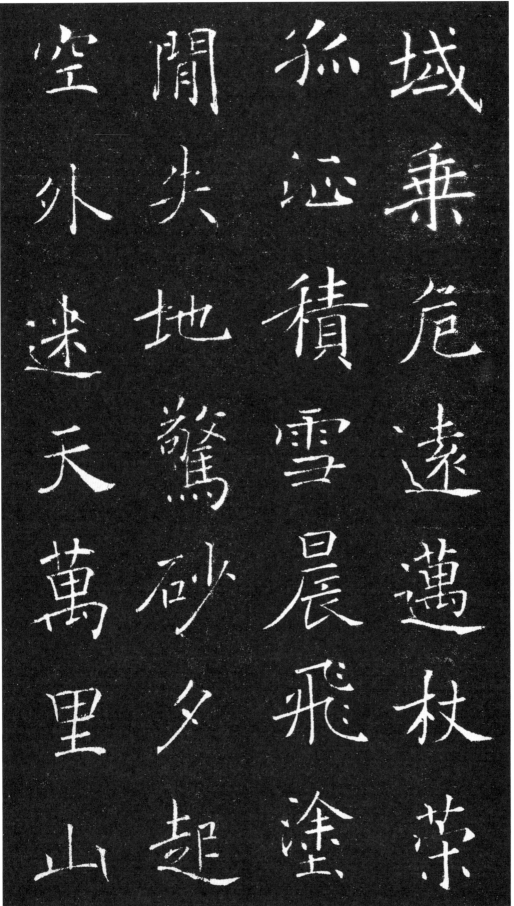

域。乘危远迈。杖策孤征。积雪晨飞。涂闲失地。惊砂夕起。空外迷天。万里山

川。拨烟霞而进影。百重寒暑。蹑霜雨而前踪。诚重劳轻。求深愿达。周游西

川撥煙霞霞而進影

百重寒暑蹑霜雨

而前蹑誠重勞輕

求深顓達周遊西

宇十有七年窮廡
道邦詢求远教雙
林八水味道湌風
鹿菀鷲峯瞻奇仰

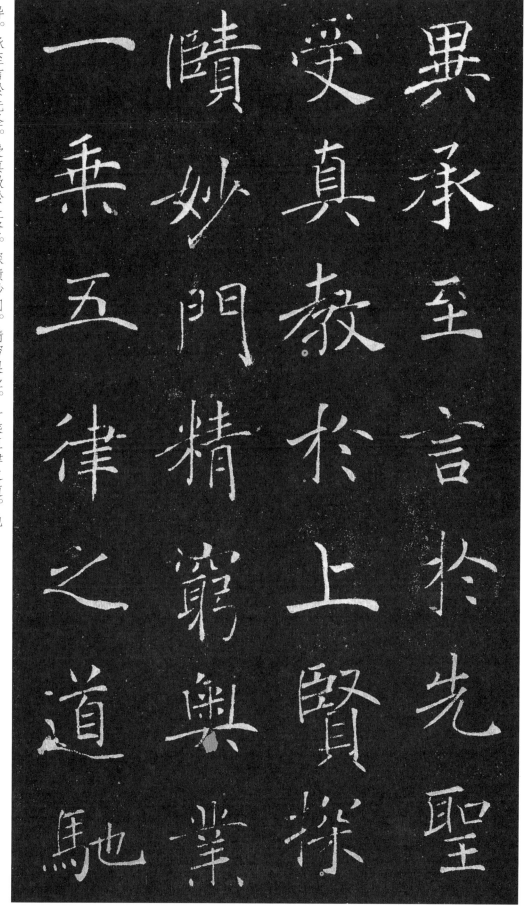

異。承至言於先圣。受真教於上贤。探賾妙门。精穷奥业。一乘五律之道。驰

異承至言於先聖受真敎於上賢探賾妙門精窮奧業一乘五律之道馳

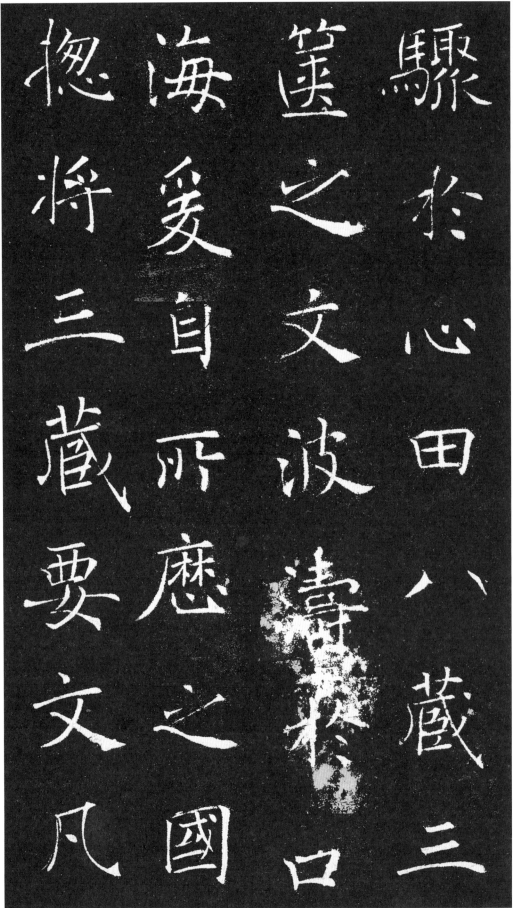

驟
於
心
田

八
藏
三

篋
之
文
波
濤
於
口

海
爰
自
所
應
之
國

惣
將
三
藏
要
文
凡

六百五十七部。译布中夏。宣扬胜业。引慈云於西极。注法雨於东垂。圣教

六百五十七部譯布中夏宣揚勝業引慈雲於西極注法雨於東垂教

戲而復全蒼生罪

乾餘共拔迷途朗

而還福濕火宅之

愛水之昏波同臻

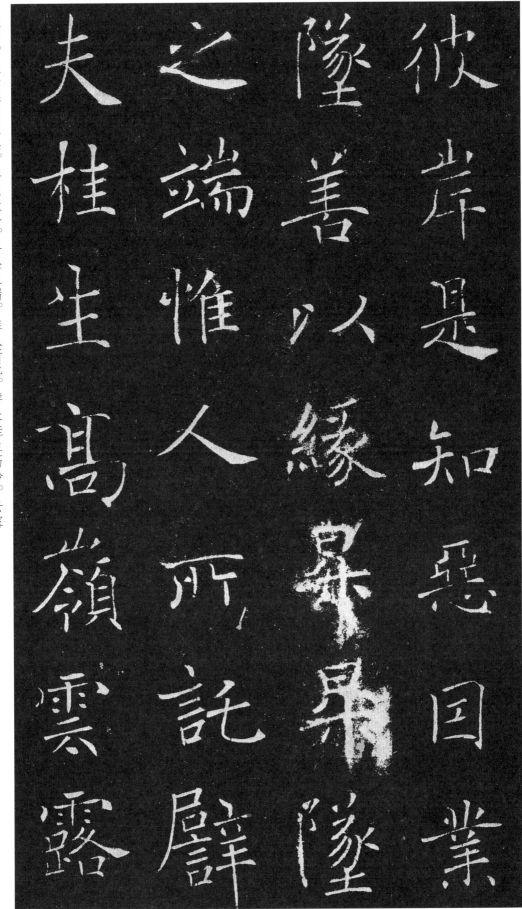

彼岸。是知恶因业坠。善以缘升。升坠之端。惟人所托。譬夫桂生高岭。云露

彼岸是知恶因业坠善以缘惟人所托譬夫桂生高嶺雲露

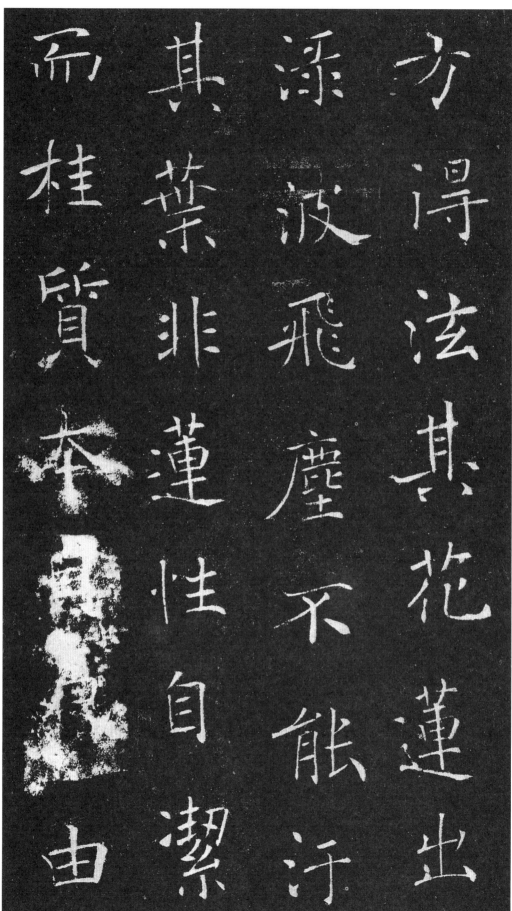

方得法其花莲出

渌波飞尘不能污

其葉非蓮性自潔

而桂質本由

所附者高則微物

不能累所憑者淨

則濁纇不能霑夫

以卉木無知猶資

善而成善况乎人

伦有識不緣而

求慶方冀兹經流

施將日月而無窮

28

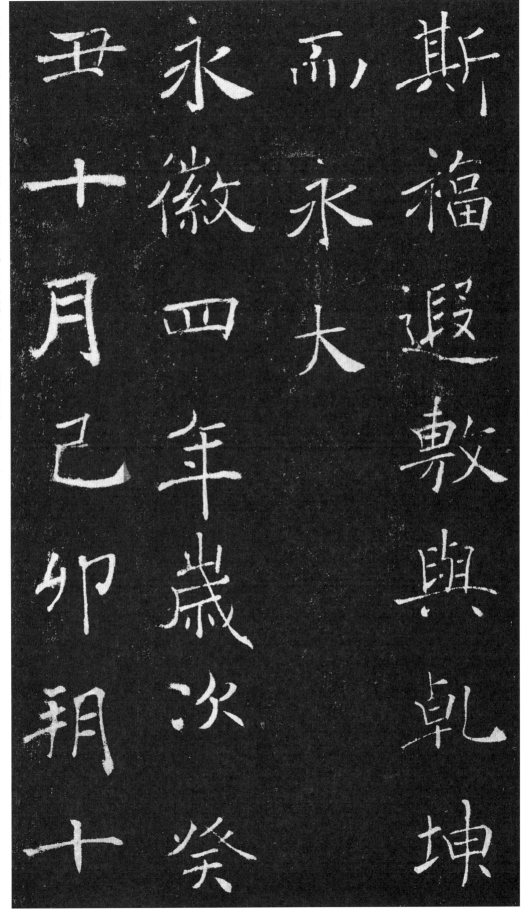

斯福遐敷與乾坤

而永大

永徽四年歲次癸

丑十月己卯朔十

斯福遐敷。与乾坤而永大。永徽四年。岁次癸丑十月己卯朔十

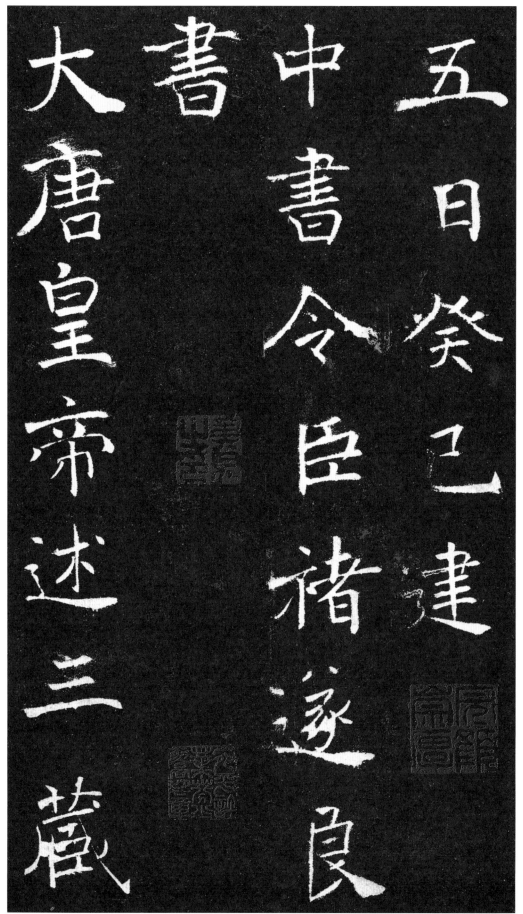

五日癸巳建。中书令臣褚遂良书。大唐皇帝述三藏

五日癸巳建

中书令臣褚遂良书

大唐皇帝述三藏

聖教序記

夫顯揚

正教非

智

無以

廣其

文崇

闡

微言

非

賢

莫

能

定

其旨盖真

者諸如

經法聖

宏之之

遠軌玄教

奧躅宗

旨也眾

遐綜

深括極

空有之精微。体生灭之机要。词茂道旷。寻之者不究其源。文显义幽。理之

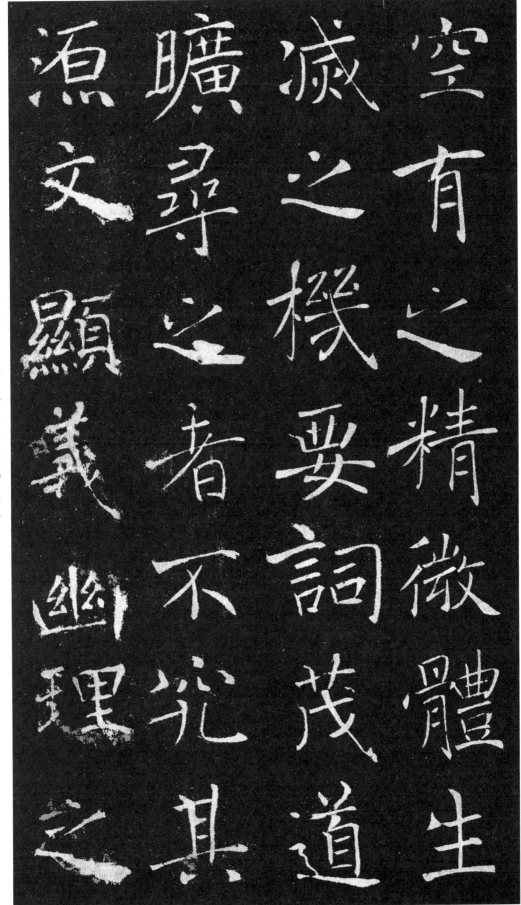

空有之精微體生
滅之機要詞茂道
瞻尋之者不究其
湣文顯義幽理之

者莫测其際故知

聖慈所被業無善

而不臻妙化所敷

緣無惡而不剪開

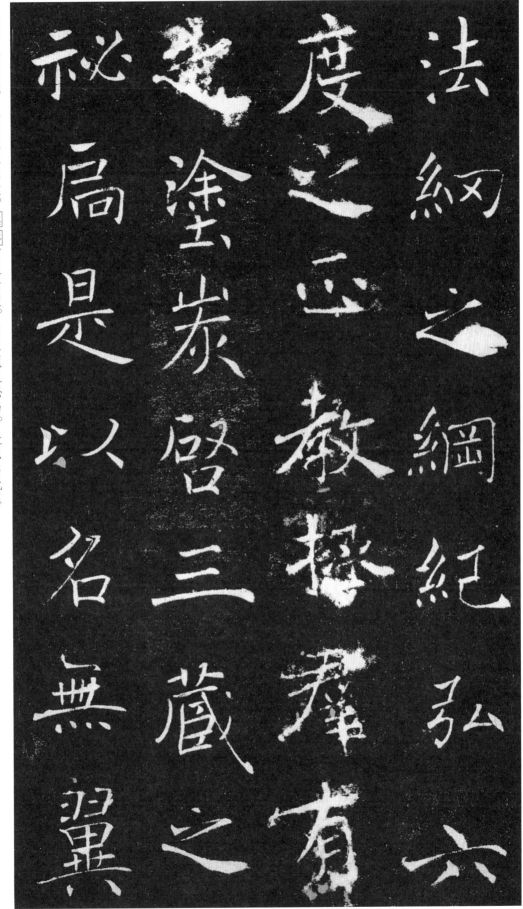

法网之纲纪。弘六度之正教。<u>拯</u><u>群</u>有之涂炭。启三藏之秘扃。是以名无翼

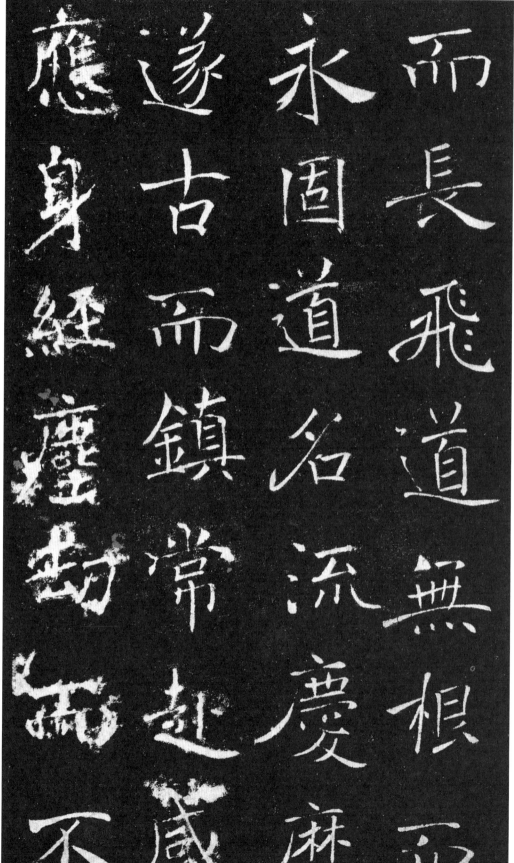

而长飞。道无根而永固。道名流庆。历遂古而镇常。赴感应身。经尘劫而不

應身經塵劫而不

遂古而鎮常趂感

永固道名流慶歷

而長飛道無根而

朽晨鐘夕梵交二

音於鷲峯慧日法

流轉雙輪於鹿菀

排空寶盖接翔雲

而共飞。庄野春林。与天花而合彩。伏惟皇帝陛下。上玄

而共飛莊野春林
與天花而合彩伏
惟皇帝陛下上玄

资福。垂拱而治八荒。德被黔黎。敛衽而朝万国。恩加朽骨。石室归贝叶之

資福垂拱而治八
荒德被黔黎敛衽
而朝萬國恩加朽
骨石窜歸貝葉之

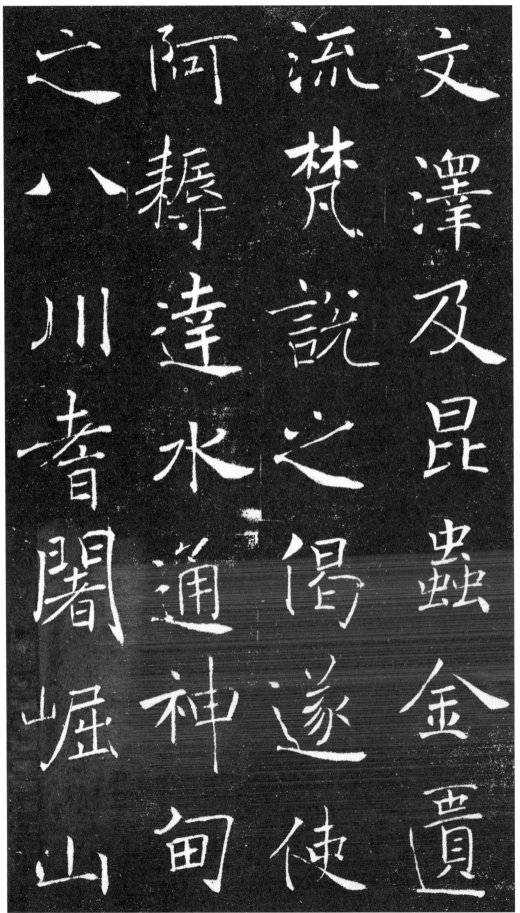

文澤及昆虫金匮流梵説之偈遂使阿耨達水通神甸之八川耆阇崛山

40

接嵩華之翠嶺窣

窃以法性凝寂靡歸

心而不通智地

奧感懇誠而遂顯

豈謂重昏之夜燭
慧炬之光火宅之
朝降法雨之澤於
是百川異流同會

於海。万区分义。总成乎实。岂与汤武校其优劣。尧舜比其圣德者哉。玄奘

於海萬區分揔

成乎實豈與湯武

校其優劣堯舜比

其聖德者哉玄奘

法师者。[夙]怀聪令。立志夷简。神清龆龀之年。体拔浮华之世。凝情定室。匪

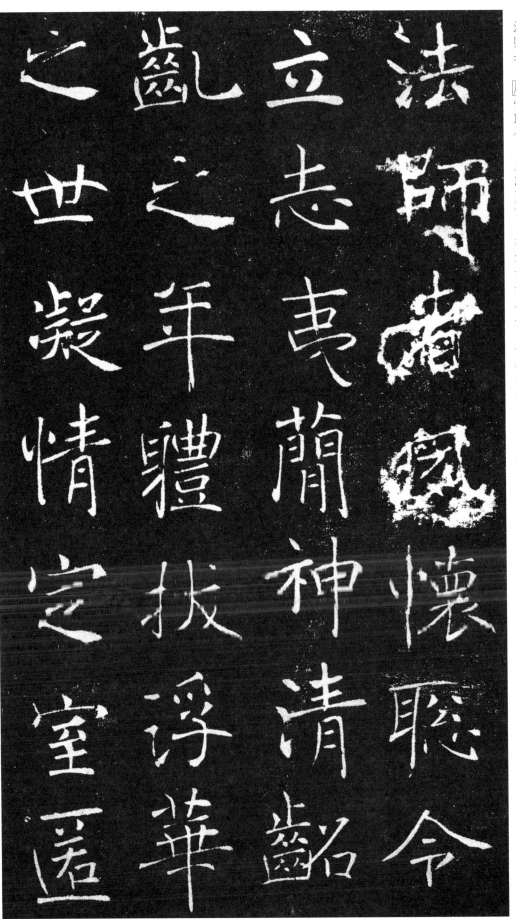

44

迹幽岩。栖息三禅。巡游十地。超六尘之境。独步伽维。会一乘之旨。随机化

跡幽巖栖息三禅巡遊十地超六塵會伽維超六塵一�境獨步伽維會一乘之旨隨機化

物以中華之無質
尋印度之真文遠
涉恒河終期滿字
頻登雪嶺更獲半

珠。问道往还。十有七载。备通释典。利物为心。以贞观十九年二月六日奉

珠問道往還十有
七載備通釋典利十
物為心以貞觀十
九年二月六日奉

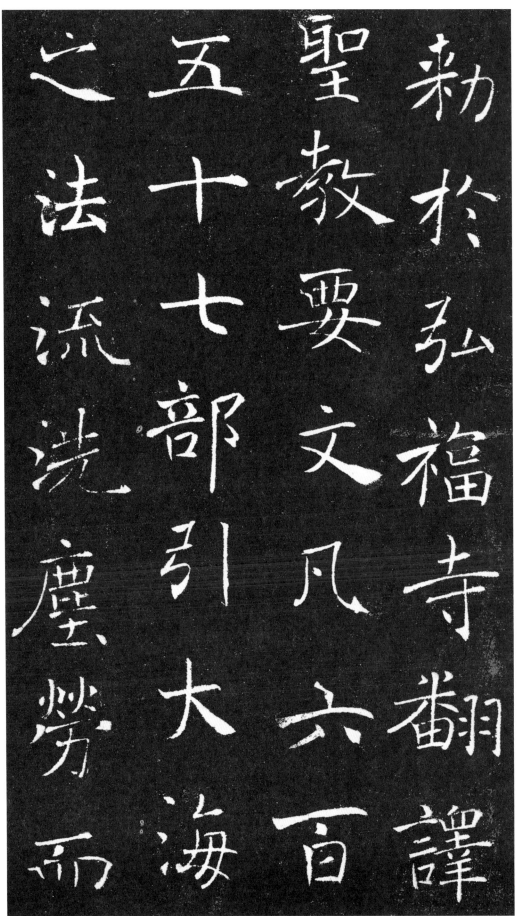

敕於弘福寺翻譯
聖教要文凡六百
五十七部引大海
之法流洗塵勞而

不竭。传智灯之长焰。皎幽暗而恒明。自非久植胜缘。何以显扬斯旨。所谓

不竭傳智燈之長

發皎幽暗而

自非久植勝

以顯揚斯旨所

恒明

而

緣何

謂

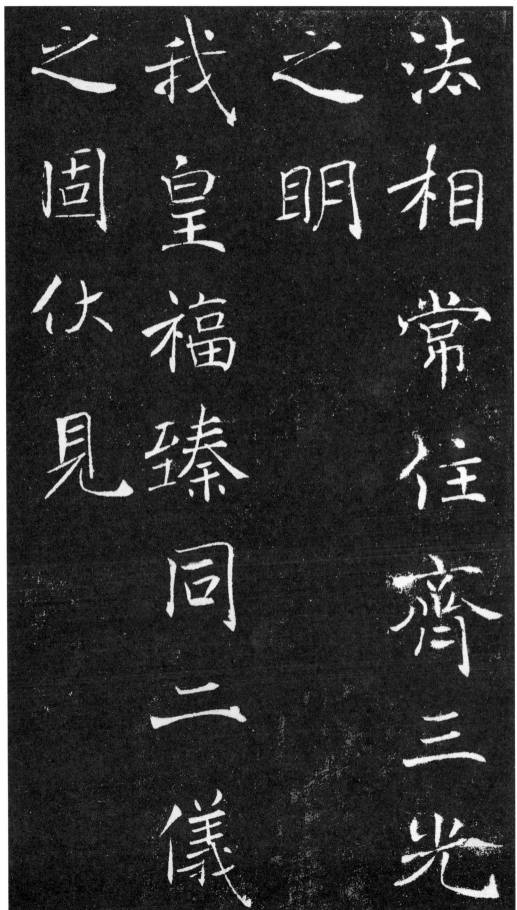

法相常住。齐三光之明。我皇福臻。同二仪之固。伏见

法相常住齐三光之明之皇福臻同二仪之固伏见

御製眾經論序照

古騰今理含金石

之聲文抱風雲之

潤治輗以輕塵足

岳。坠露添流。略举大纲。以为斯记。皇帝在春宫日制此文。

嶽隊露添流略舉大綱以人為斯記皇帝在春宮日制

此文

永徽四年歲次癸
丑十二月戊寅朔
十日丁亥建
尚書右僕射上柱

國河南郡開國公

臣褚遂良書

萬文韶刻字